ADIVINACIÓN

Redbook

ADIVINACIÓN

ROBIN BOOK

© 2016, Redbook Ediciones, s. l., Barcelona

Diseño de cubierta e interior: Regina Richling

Ilustraciones: Germán Benet Palaus

ISBN: 978-84-9917-404-4

Depósito legal: B-20.764-2016

Impreso por SAGRAFIC

Plaza Urquinaona 14, 7º-3ª 08010 Barcelona

Impreso en España - *Printed in Spain*

Prefacio

Predecir el futuro es una rara habilidad que poseen algunas personas. Llámese intuición, precognición o premonición, lo cierto es que desde el mismo origen de la humanidad ciertos individuos han sido capaces de predecir sucesos futuros mediante algún tipo de herramientas, como las cartas del tarot, la interpretación de los sueños o los signos del zodíaco.

Nuestros antepasados seguían con atención los fenómenos naturales para saber si podían salir a cazar o no. Los oráculos aconsejaban a los altos mandatarios de las antiguas civilizaciones emprender o no una batalla contra sus más feroces enemigos. Hoy en día, las personas toman decisiones trascendentales sobre su vida basándose muchas veces en su intuición.

Cualquier método de clarividencia empleado no es más que la muestra más clara de la necesidad del ser humano por ver qué le deparará el futuro. El ser humano se las ha ingeniado de muchas formas para lograr tener una ilusión sobre cuál será su destino.

La astrología, la quiromancia, la numerología o el Tarot de Marsella, por poner unos ejemplos, pueden considerarse útiles si nos pueden ayudar en la toma de decisiones y nos proveen de un conocimiento inmediato sobre los peligros que nos acechan en el rumbo que hemos elegido seguir. Es la diferencia entre ir a ciegas por la vida o bien con un mapa que nos señala la ruta y nuestro punto de destino.

Este libro reúne algunos de los símbolos más conocidos de las diferentes artes adivinatorias. De esta manera, la persona, al colorearlos podrá acercarse a conocer su destino y el de quienes le rodean en su aventura vital.

Leo

Leo es generoso y bondadoso, fiel y cariñoso. Es creativo y entusiasta y comprensivo con los demás. Le gusta la aventura, el lujo y la comodidad. Un leo disfruta con los niños, el teatro y las fiestas. También le motiva el riesgo.

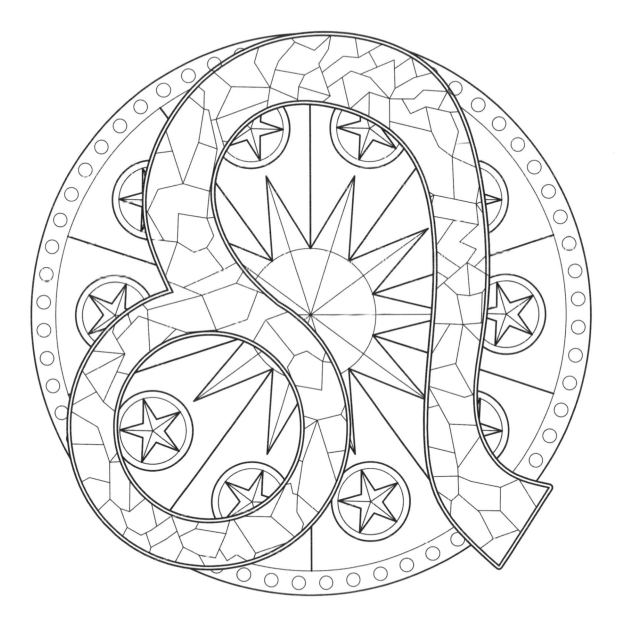

Leo simboliza la fuerza de la vida y su símbolo representa la melena del león.

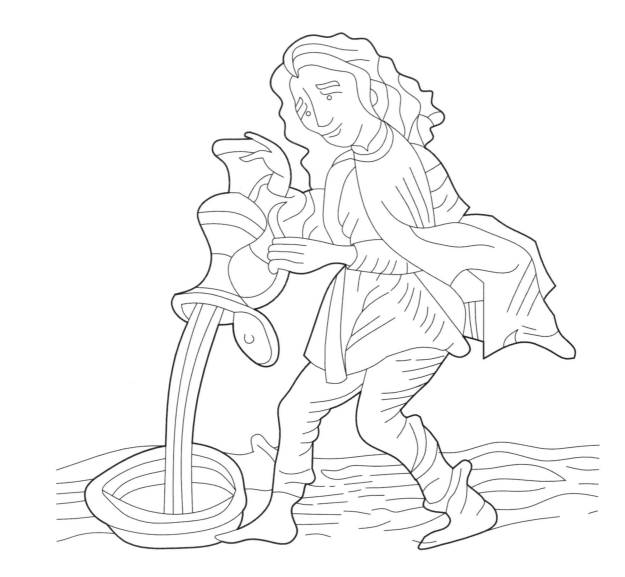

Acuario

Un acuario es simpático y humanitario. Es honesto y totalmente leal, original y brillante. Un acuario es independiente e intelectual. Le gusta luchar por causas buenas, soñar y planificar para un futuro feliz, aprender del pasado, los buenos amigos y divertirse.

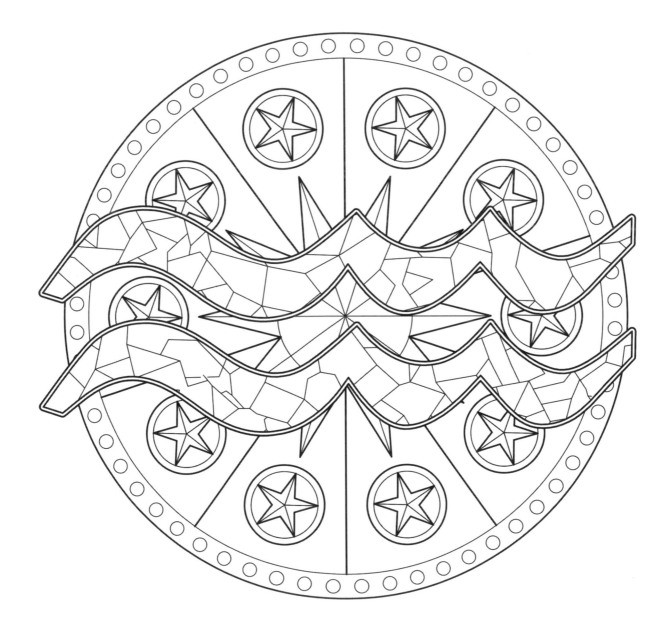

Acuario simboliza la revolución y su símbolo representa el agua.

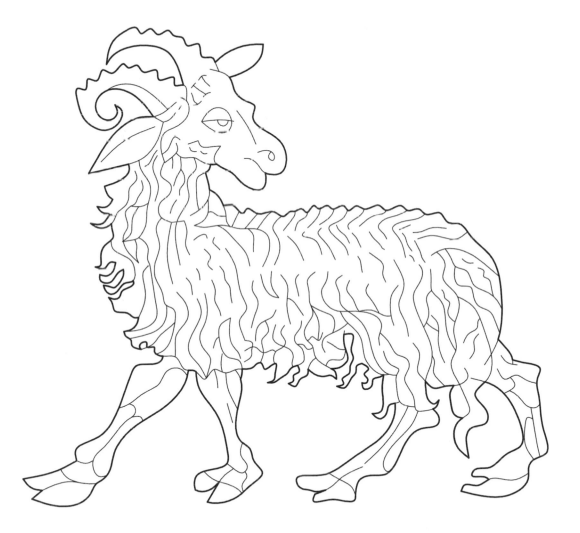

Aries

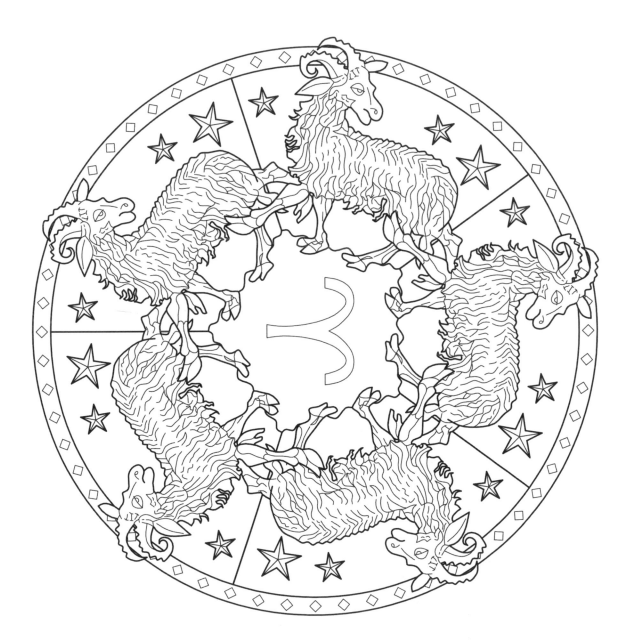

Los aries son aventureros y energéticos, son pioneros y valientes. Son listos, dinámicos, seguros de sí mismos y suelen demostrar entusiasmo hacia las cosas. Les gusta la aventura y los retos.

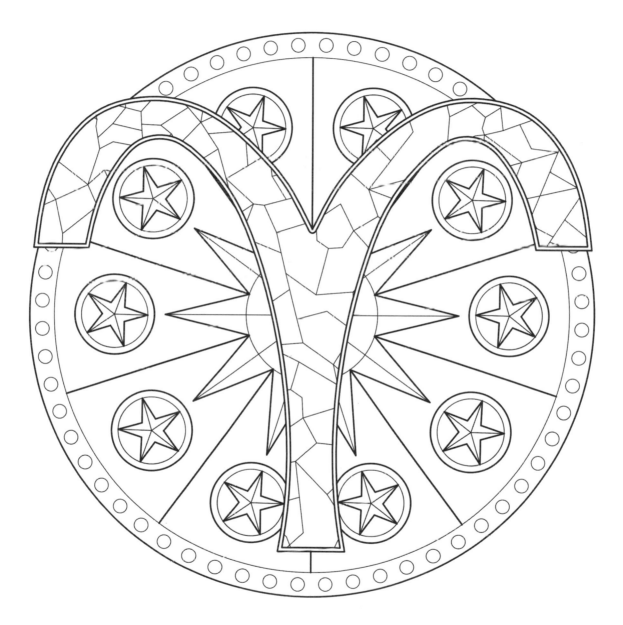

Aries simboliza el renacimiento y su símbolo representa los cuernos de un carnero.

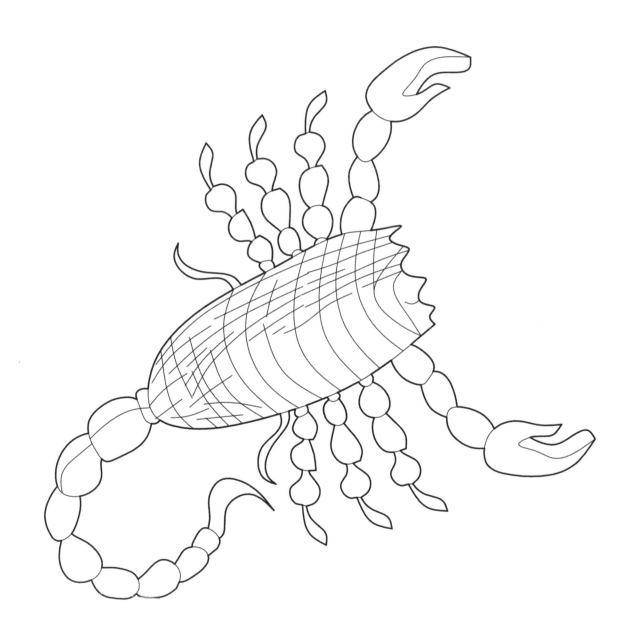

Escorpio

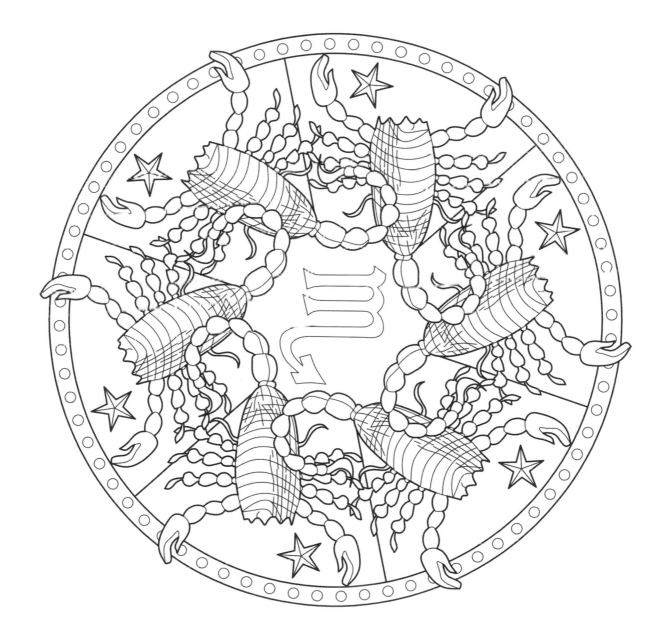

Un escorpio es emocional, decidido, poderoso y apasionado. Escorpio es un signo con mucho magnetismo. Le gusta la verdad, el trabajo cuando tiene sentido. A un escorpio le gusta involucrarse en causas y convencer a los demás.

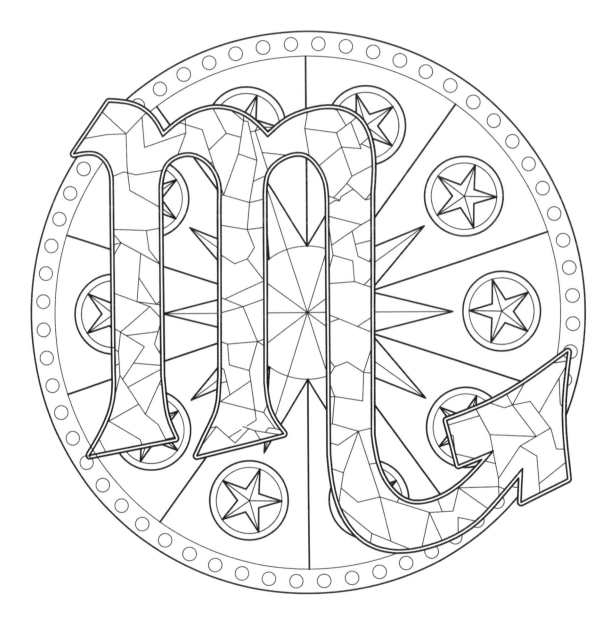

Escorpio simboliza la destrucción y su símbolo representa al escorpión.

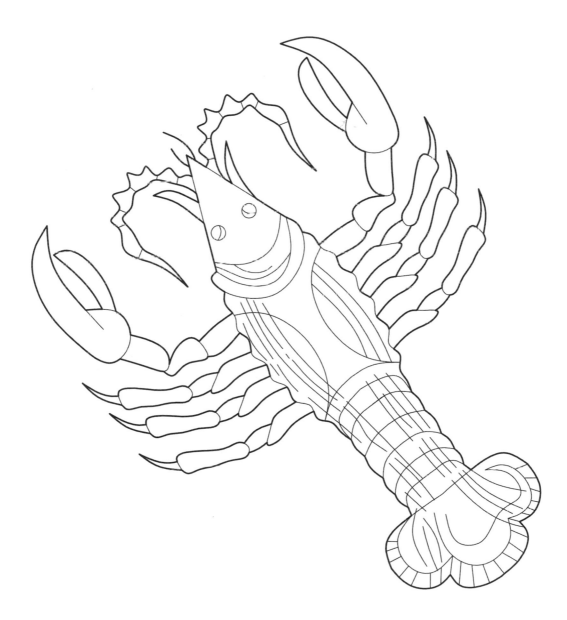

Cáncer

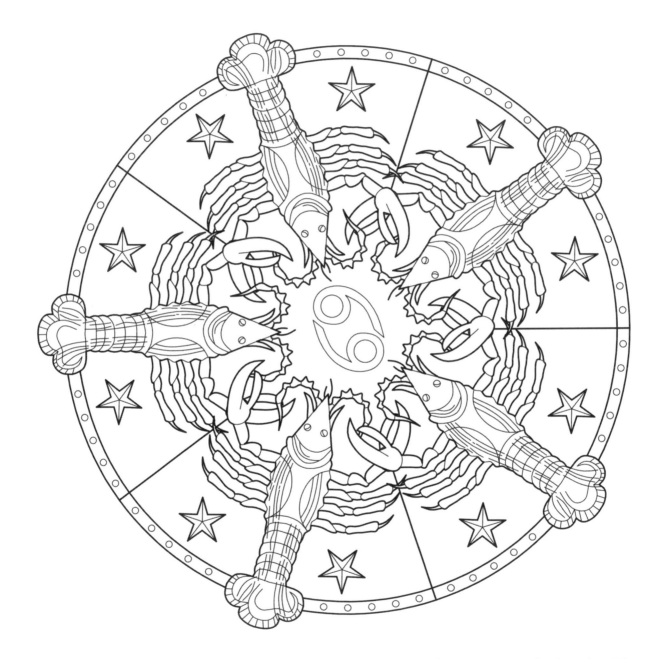

Un cáncer es emocional y cariñoso, protector y simpático. Un cáncer tiene mucha imaginación e intuición. Sabe ser cauteloso cuando hace falta. Le gusta su casa, el campo, los niños. Le gusta disfrutar con sus aficiones y le gustan las fiestas.

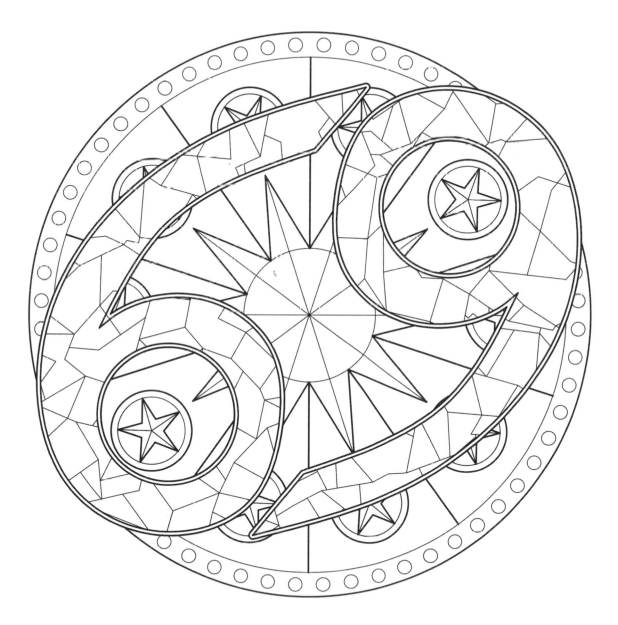

Cáncer simboliza la familia y su símbolo representa un cangrejo.

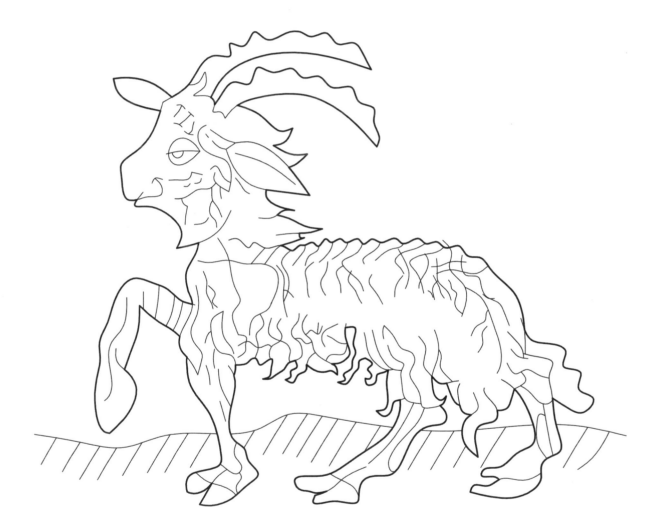

Capricornio

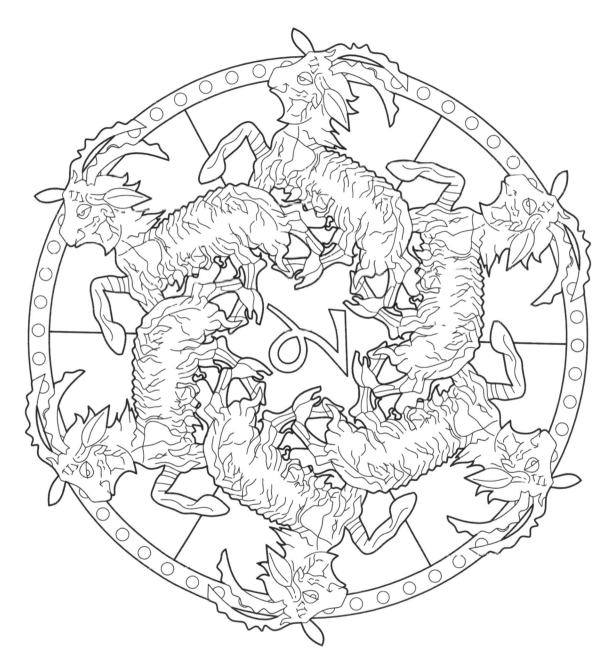

Un capricornio tiene ambición y es disciplinado. Es práctico y prudente, tiene paciencia y hasta es cauteloso cuando hace falta. Tiene un buen sentido del humor y es reservado. Le gusta la fiabilidad, el profesionalismo, una base sólida, tener un objetivo, el liderazgo.

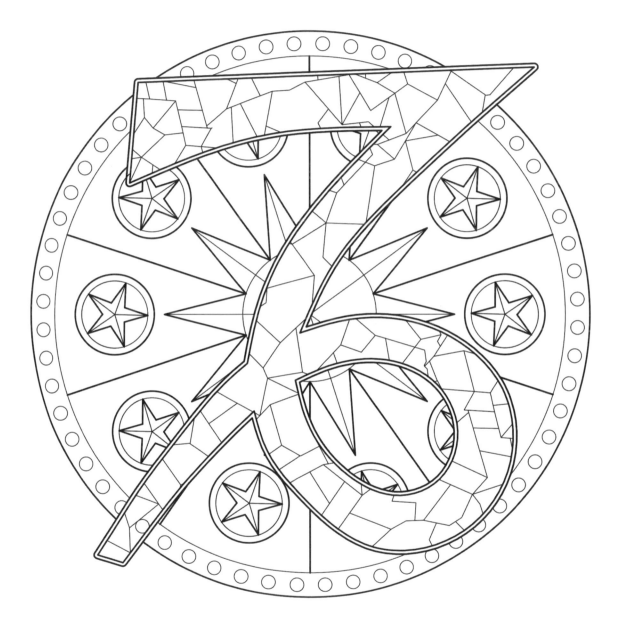

Capricornio simboliza la sabiduría y su símbolo representa la montaña.

Géminis

Las personas de signo Géminis tienen una gran adaptabilidad y versatilidad. Los géminis son intelectuales, elocuentes, cariñosos, comunicativos e inteligentes. Tienen mucha energía y vitalidad. Les gusta hablar, leer, hacer varias cosas a la vez. Los géminis disfrutan con lo inusual y la novedad.

Géminis simboliza la conciencia concreta y su símbolo representa las estrellas.

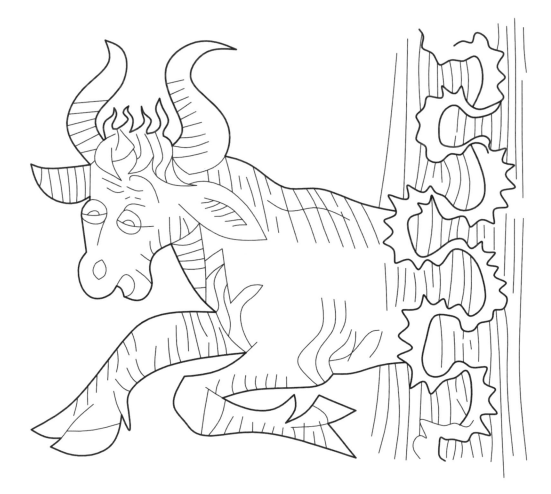

Tauro

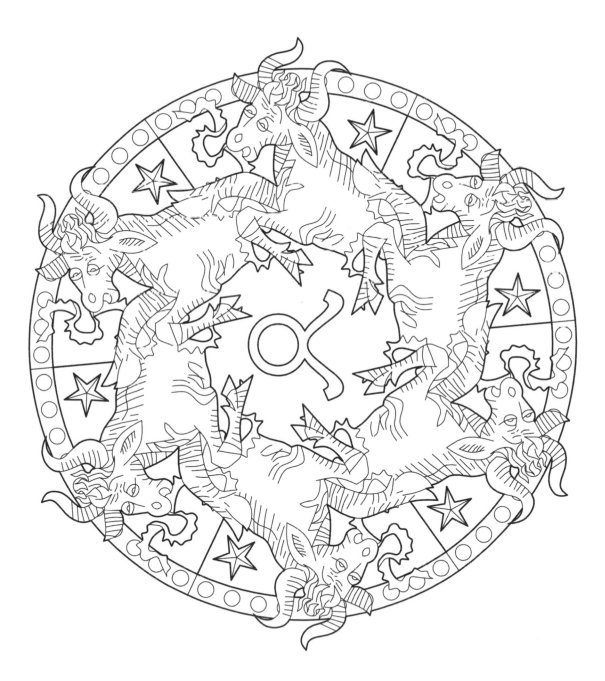

Un tauro es paciente, persistente, decidido y fiable. A un tauro le encanta sentirse seguro, tiene buen corazón y es muy cariñoso. Le gusta la estabilidad, las cosas naturales, el placer y la comodidad.

Tauro simboliza la consolidación y su símbolo representa la cabeza de un toro con astas circulando a su alrededor.

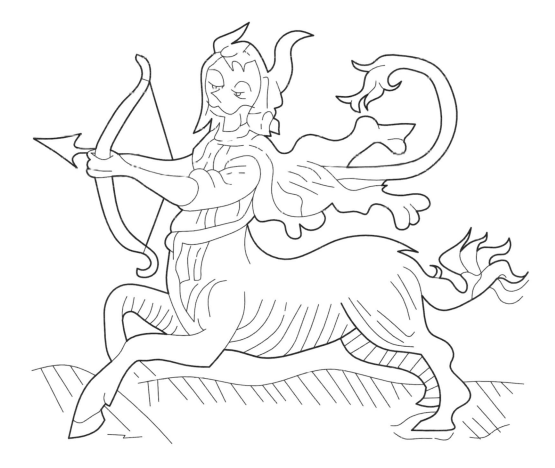

Sagitario

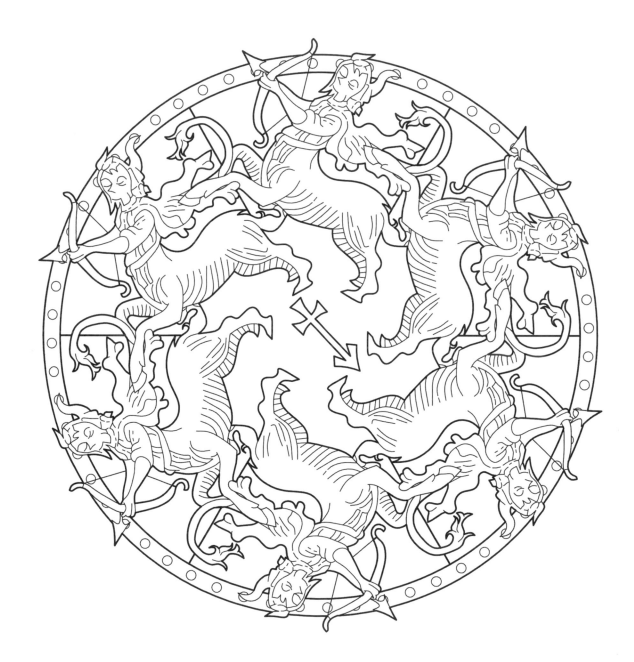

Un sagitario es intelectual, honesto, sincero y simpático. A los sagitarios les caracteriza el optimismo, su modestia y su buen humor. Es un signo muy empático y comprensivo. Le gusta la libertad, viajar, las leyes, la aventura.

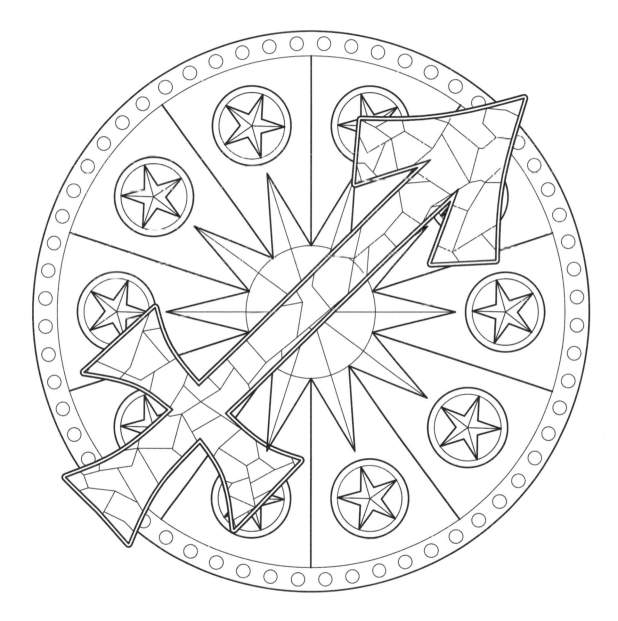

El símbolo de Sagitario es el de un arquero.

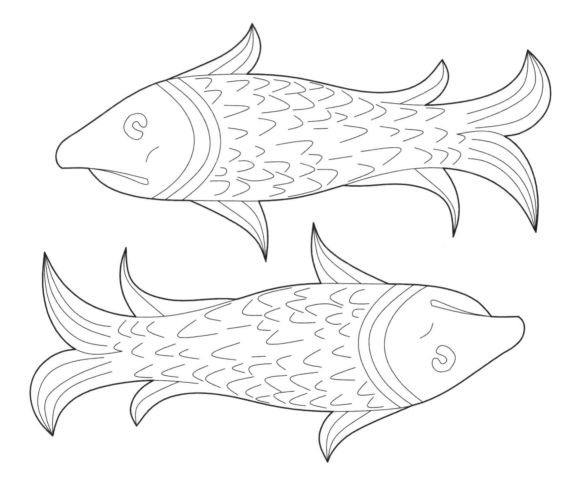

Piscis

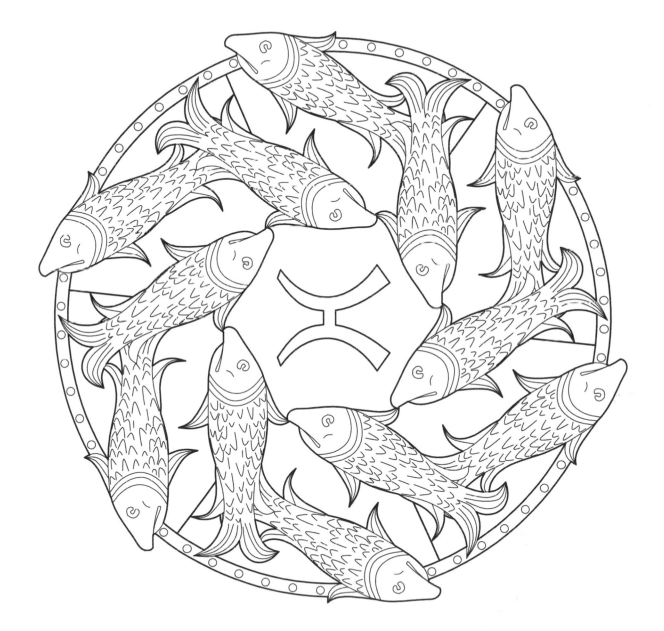

Un piscis es imaginativo y sensible. Es amable y tiene compasión hacia los demás. Es intuitivo y piensa en los demás. A un piscis le gusta estar solo para soñar. Le gusta el misterio.

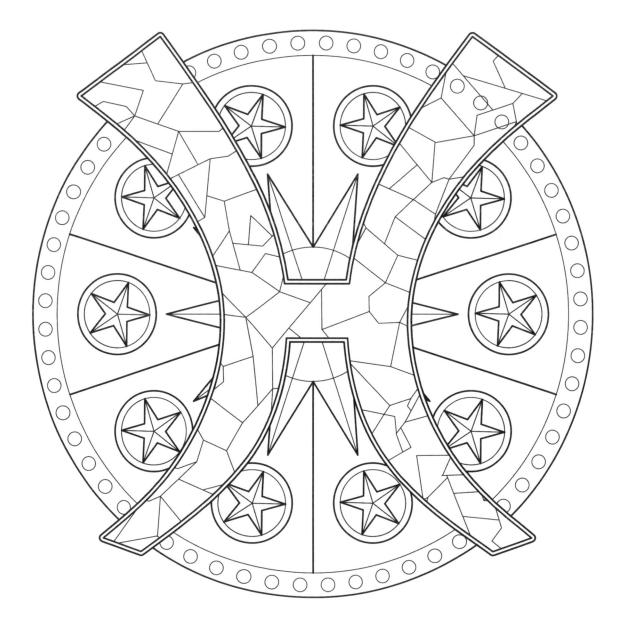

Piscis simboliza la disolución y su símbolo representa dos peces.

Virgo

Modestia, inteligencia y timidez son características de este signo. Los virgo suelen ser meticulosos, prácticos y trabajadores. Tienen gran capacidad analítica y son fiables. Les gusta la vida sana, hacer listas, el orden y la higiene.

Virgo simboliza el servicio y el trabajo, y su símbolo representa una Virgen.

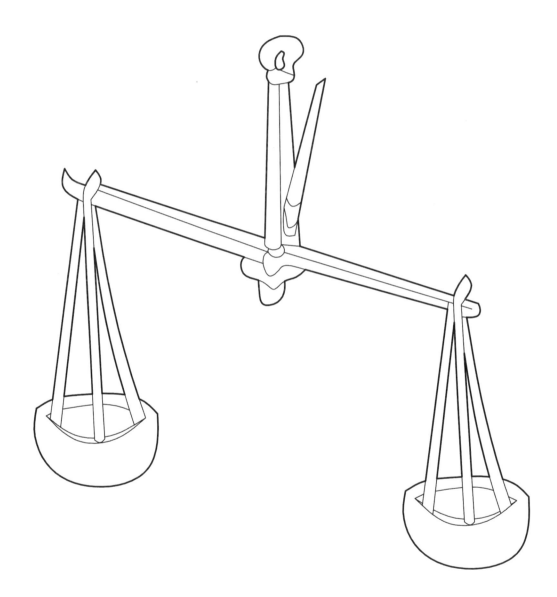

Libra

Una persona de signo Libra es diplomática, encantadora y sociable. Los libra son idealistas, pacíficos, optimistas y románticos. Tienen un carácter afable y equilibrado.

Libra simboliza el equilibrio y la armonía y su símbolo representa la balanza.

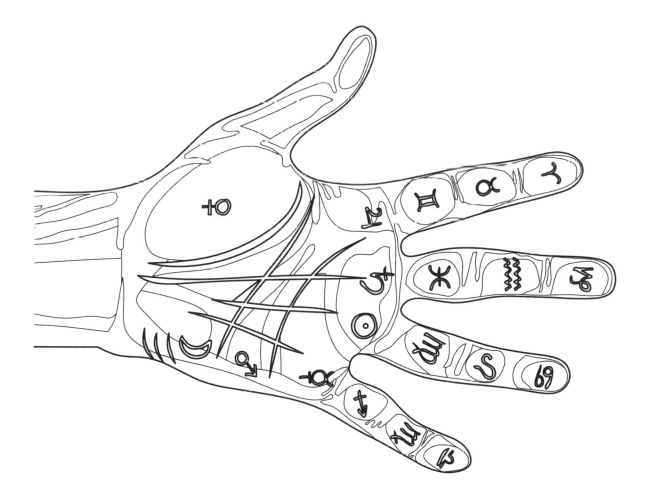

En las manos se puede leer el destino de una persona, sucesos pasados, presentes o futuros, es lo que se conoce como quiromancia.

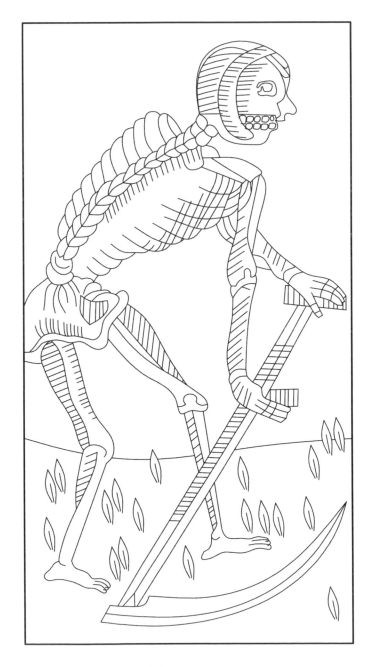

Carta del Tarot La Muerte

La Muerte significa cambio, transformación, muerte en nuestras vidas de algo, pero no necesariamente nos anuncia la muerte física. Muchas veces el cambio es positivo, para hacer otras cosas o porque llega otra persona u otro acontecimiento a nuestra vida, que produce un cambio.

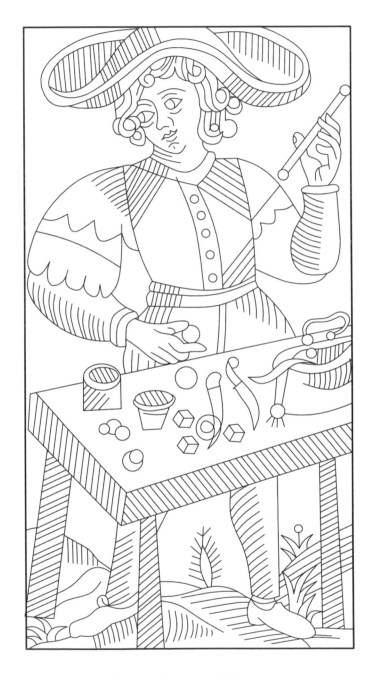

Carta del Tarot El Mago

El Mago representa el poder absoluto, la idea que todo está en sus manos, que tiene todas las posibili
dades de elección. El convencimiento. Facilidad para empezar de nuevo las veces que haga falta. Repre-
senta a un hombre joven con ímpetu y energía.

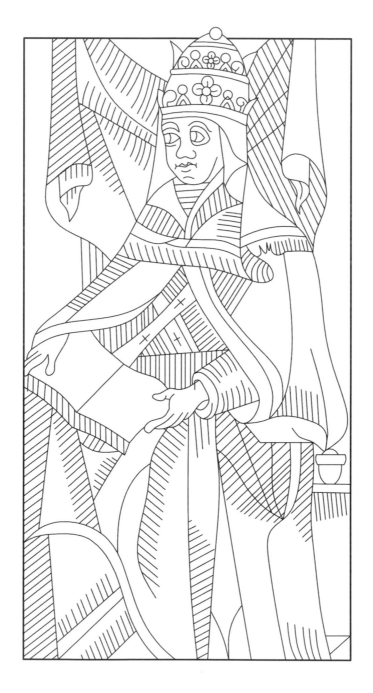

Carta del Tarot La Sacerdotisa

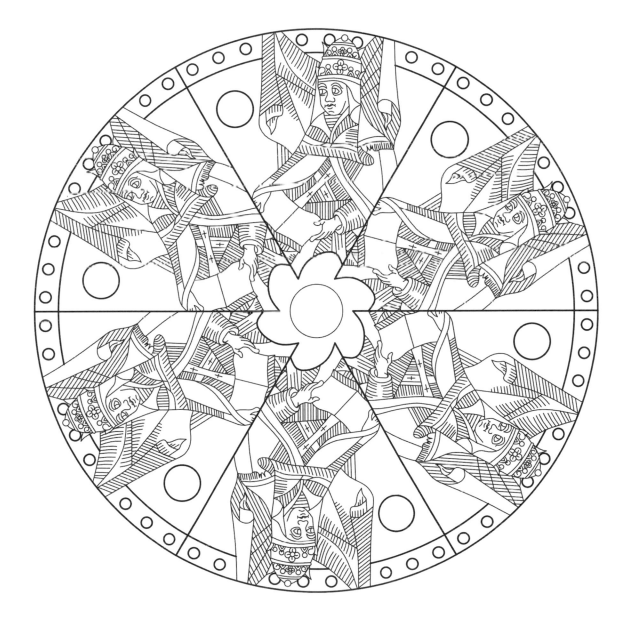

La Sacerdotisa simboliza la madre, posibilidad de concebir, una persona prudente, reservada, no dice todo lo que sabe, pero sus sentimientos son profundos, una mujer sabia y estudiosa, alguien que no muestra todo lo que es o todo lo que sabe, secretos guardados.

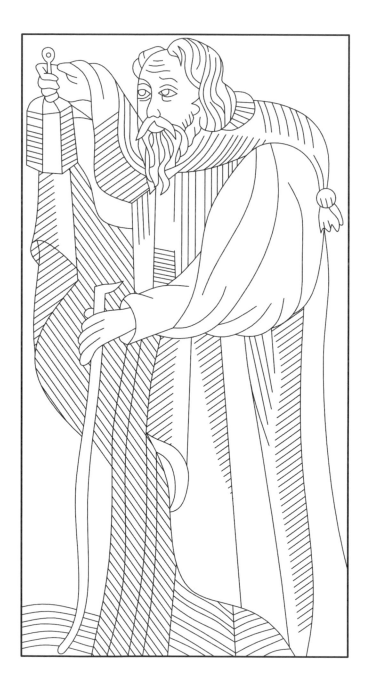

Carta del Tarot El Monje

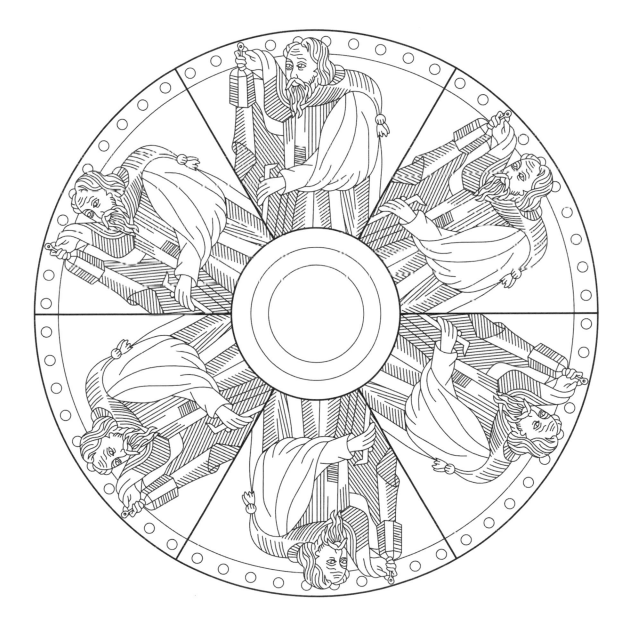

El Monje indica que hay que caminar despacio por la vida, mirando bien dónde se ponen los pies, sea en el plano de los negocios o de los asuntos personales. También significa la paciencia, el tiempo que todo lo cura, el espíritu de sacrificio que lo resuelve todo, la resignación ante lo imposible.

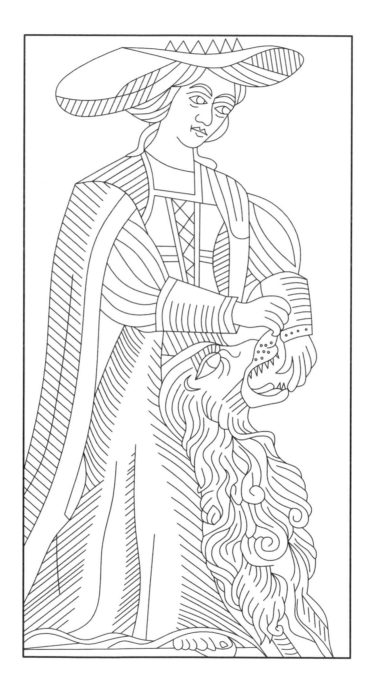

Carta del Tarot La Fuerza

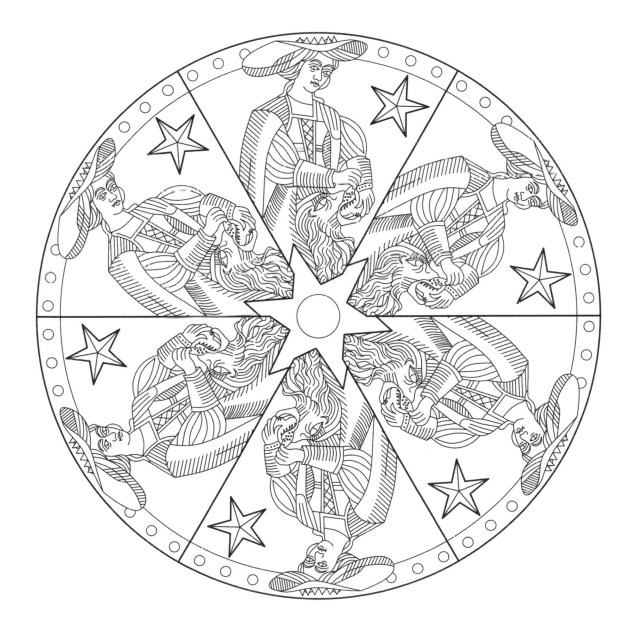

La Fuerza es una carta de gran significado, muy alentadora en posición natural, que indica la fortaleza, el coraje, la paciencia, el control, la compasión.

Carta del Tarot El Colgado

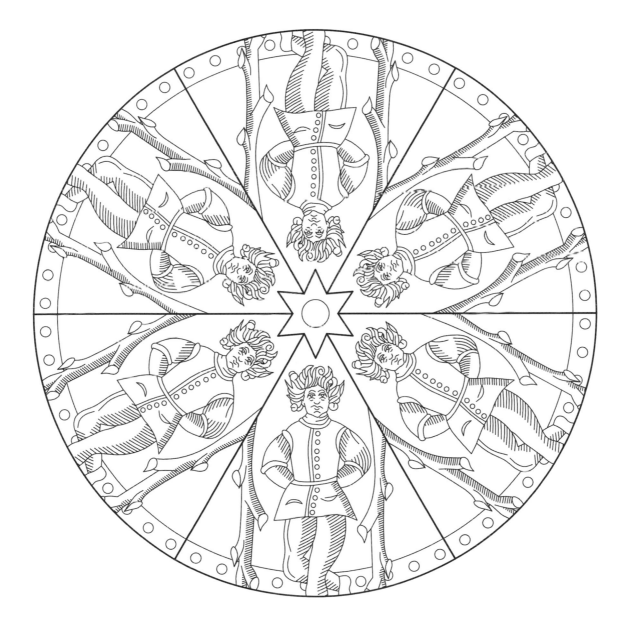

El Colgado representa el altruísmo, el desinterés por las cosas del mundo, la ley revelada, el sacrificio, la abnegación. Es un símbolo de iniciación pasiva. La pasividad, momento de impás.

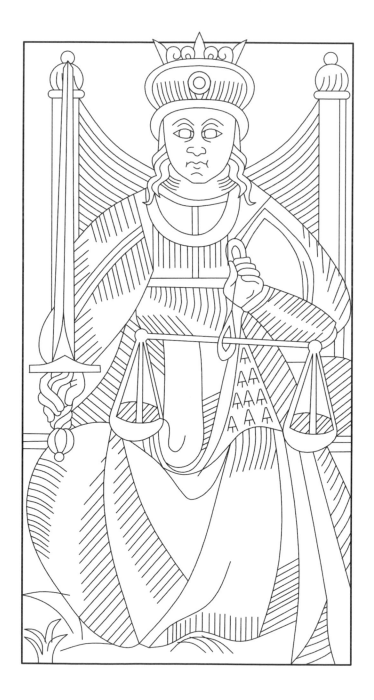

Carta del Tarot La Justicia

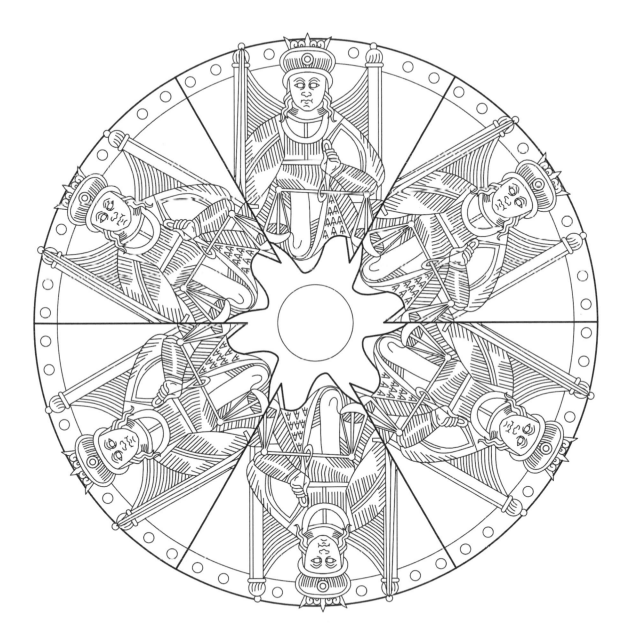

La Justicia es el equilibrio, la equidad, el rigor, la justicia. Lo único negativo de esta carta es la falta de dinamismo y rapidez. Todo es posible a largo plazo. Tiene un signo de fatalidad, ya que dice: «Todo pasará cuando sea el momento».

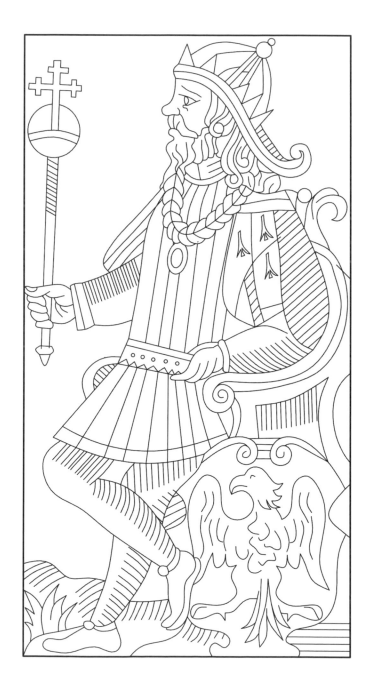

Carta del Tarot El Emperador

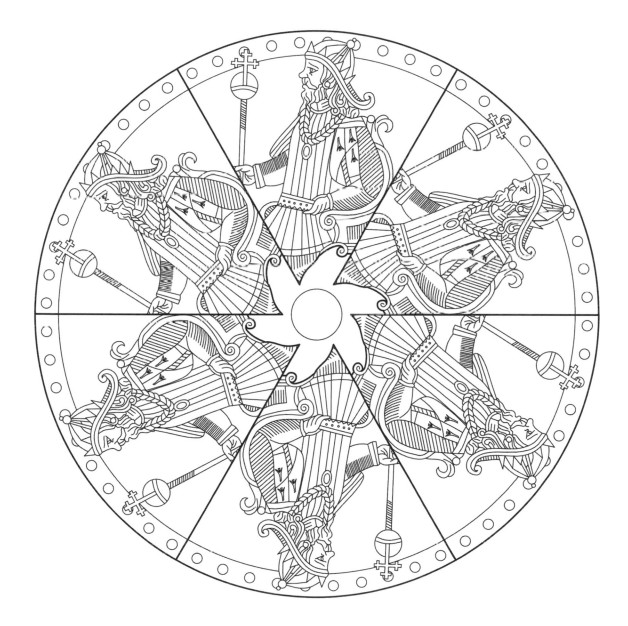

El Emperador simboliza el poder terrenal y temporal, lo material, que el hombre con sus conocimientos puede utilizar para sacar beneficios materiales. Representa también la estabilidad, la posición social de lo que se ha conseguido, la solidez de lo adquirido, fortuna, bienestar, placer material...

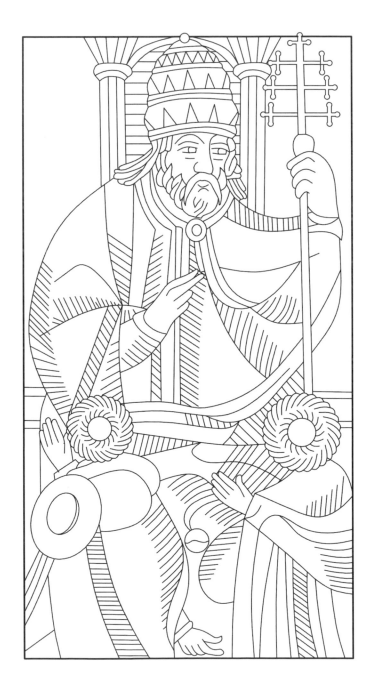

Carta del Tarot El Sacerdote

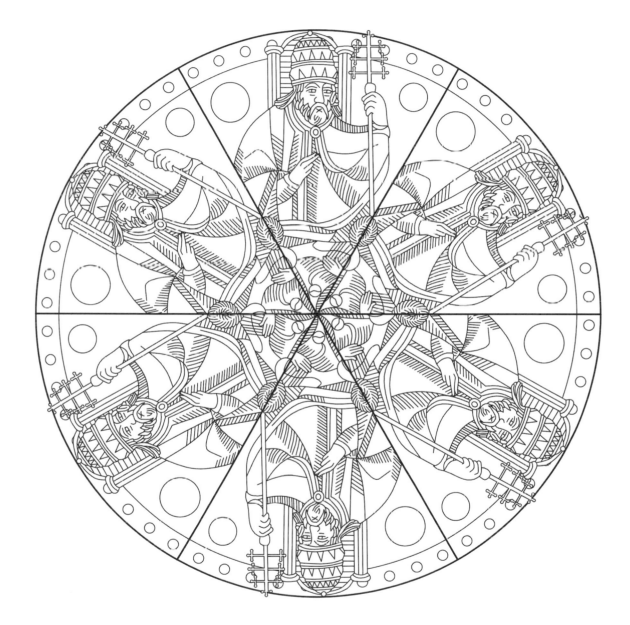

El Sacerdote es el poder espiritual y el temporal y reina en tres mundos o planos. La obediencia al poder y la voluntad divina, de respeto al orden, la transmisión de las leyes universales al mundo. Significa que lo que pasa, es lo que viene marcado por el destino.

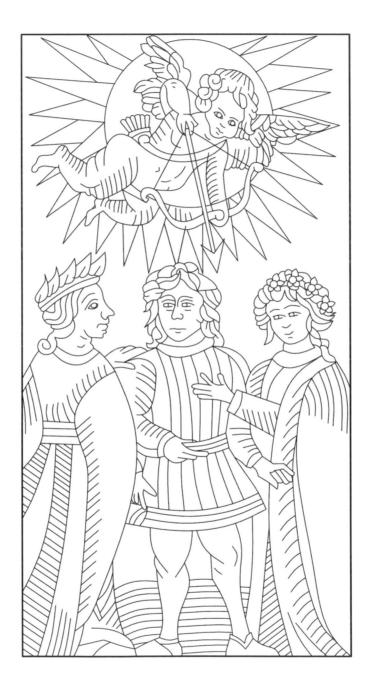

Carta del Tarot El Enamorado

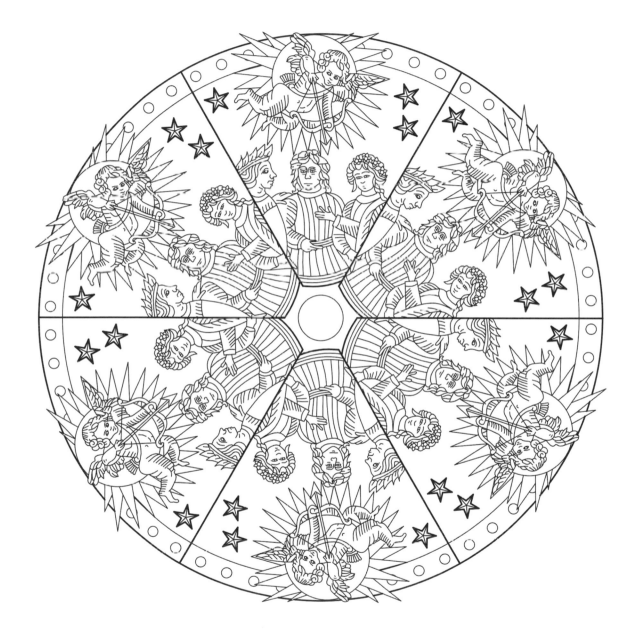

El Enamorado representa el amor, la pareja, las relaciones afectivas, anuncia boda, consecución de las relaciones, afianzamiento, anuncia hijos. Representa la posibilidad de vernos enfrentados ante una elección, pero una elección que realmente ya ha sido elegida por el destino.

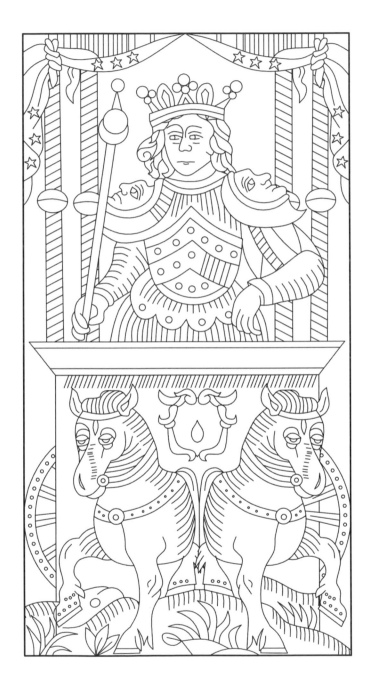

Carta del Tarot El Carro

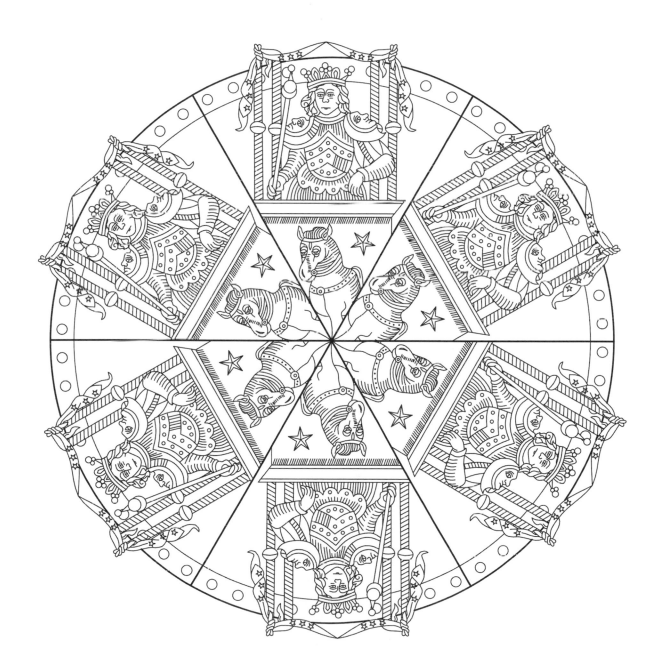

El Carro es el éxito, el poder, los viajes, los desplazamientos, posición social, persona de alto rango, la acción, amigos a su alrededor, fuerza y energía.

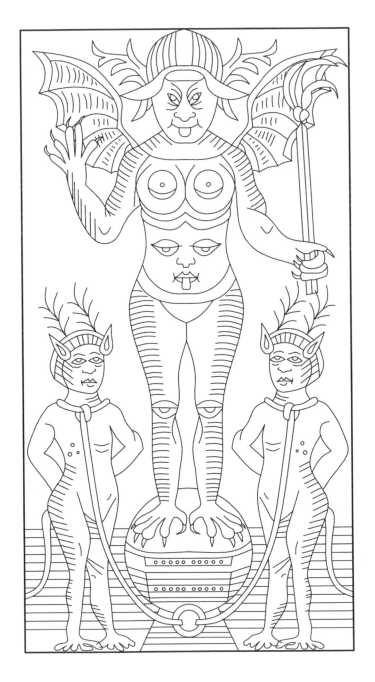

Carta del Tarot El Diablo

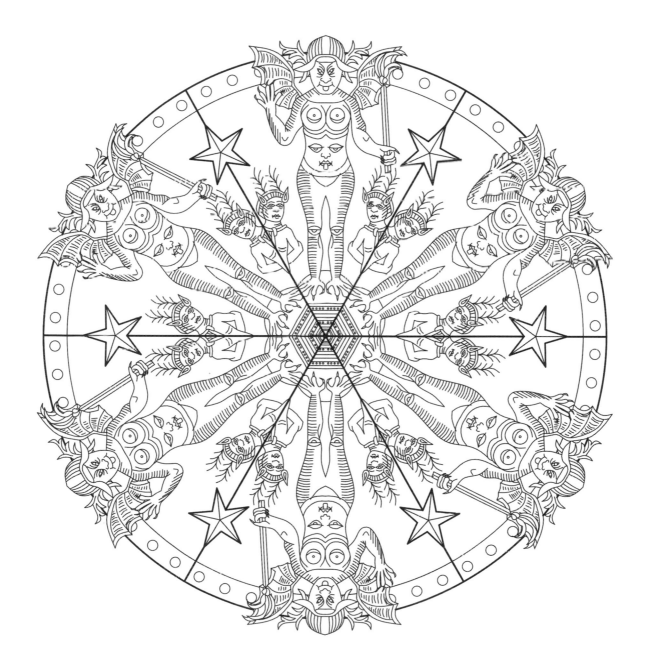

El Diablo indica los instintos más bajos, las pasiones, las dificultades en enfrentamientos, las relaciones de fuerzas, las desdichas.

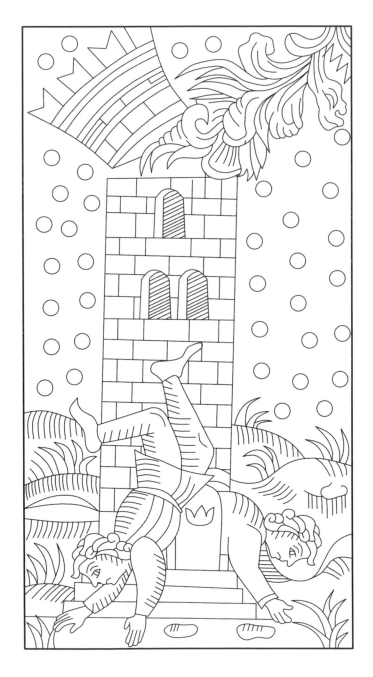

Carta del Tarot La Torre

La Torre es ruptura, destrucción, muerte, problemas y replanteamientos de toda índole por encontrarse en un momento donde las cosas ya no pueden seguir como están. Necesidad de reflexión para eliminar todo lo que no funciona y quedarse sólo con lo que es sólido y nos vale para nuestra nueva etapa.

Carta del Tarot La Templanza

La Templanza representa el autodominio, el autocontrol, el equilibrio, la moderación, el dar apoyo, la amistad, la regeneración.

Carta del Tarot El Ermitaño

El ermitaño, el asceta, el guía, el estudioso, el erudito, el buscador. También representa la soledad, la reflexión, la prudencia, el estudio.

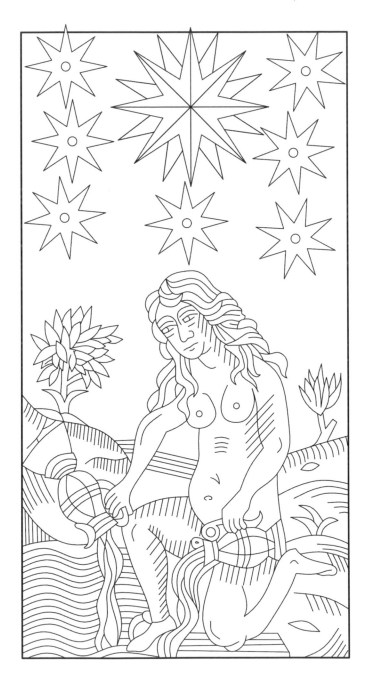

Carta del Tarot La Estrella

La Estrella es la juventud, la belleza, la suerte, el resplandor, la comunicación, la creatividad, los valores mentales sobre los valores afectivos o sentimentales, buena conexión mental o intelectual, afinidad de ideas, momento de una gran fuerza mental y claridad de ideas.

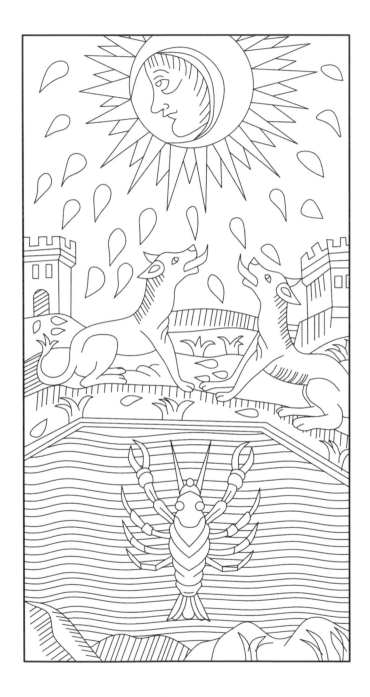

Carta del Tarot La Luna

La Luna simboliza un periodo de confusión y oscuridad del que debe salir. Arrancarse del pasado y mirar al futuro, necesidad de cambiar y renovarse. Enfrentarse a los problemas, para restablecer el orden natural, a pesar del miedo.

Carta del Tarot El Juicio

El Juicio Final, la hora de diferenciar lo material de lo espiritual. Es la hora del triunfo o del cambio del camino sobre unas nuevas bases positivas. Momento de cambio, de renovación, de reconciliación, aclaración de situaciones, renovación de viejos proyectos…

Carta del Tarot El Mundo

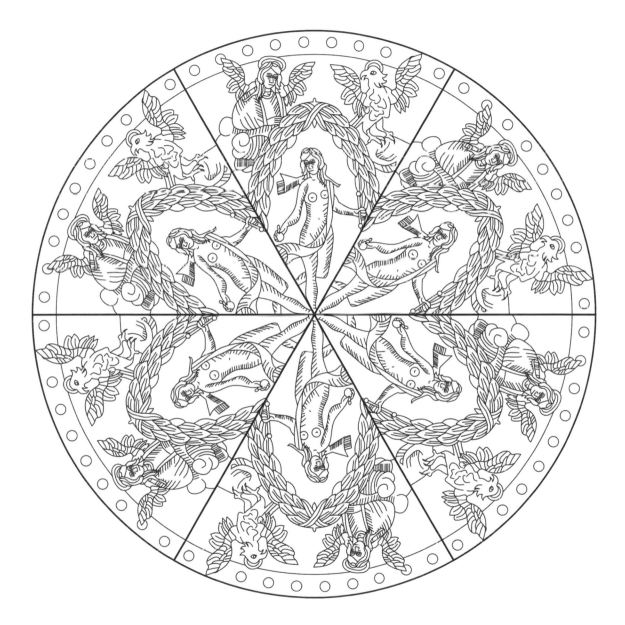

El Mundo coronado con todos a sus pies. Éxito, triunfo, suerte, victoria, realidad, premio, plenitud.

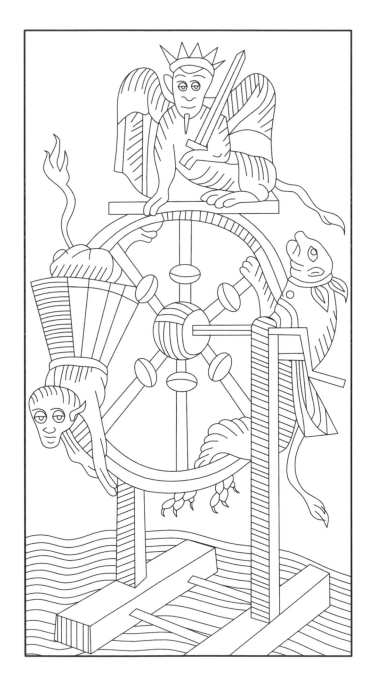

La Rueda de la Fortuna

La Rueda de la Fortuna es una carta dinámica, con movimiento, indica rapidez en la consecución de eventos y sorpresas traídas por el destino.

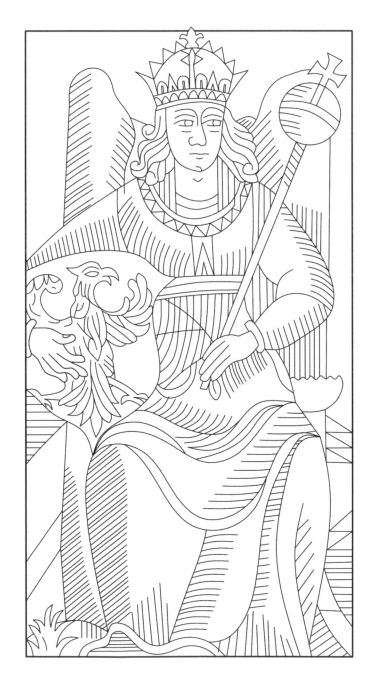

Carta del Tarot La Emperatriz

La Emperatriz es la síntesis y la armonía entre el espíritu, la mente, el equilibrio y la emotividad. Esta carta representa la maternidad, la feminidad, la sensualidad, la afectividad.

Horóscopo rúnico: Las runas son signos, a la vez símbolos y alfabetos. Pueden entenderse como formas de magia, posturas de meditación e incluso gestos rituales.

Runas Os-Uruz

Runas Raidha-Kaunaz-Gebo-Wunjo

Runas Nauthiz-Hagalaz

Runas Isa-Jera

Runas Perth-Eis

Runas Laguz-Othilla

Runas Sowellu-Algiz

Runas Berkana-Tyr

Runas Eihwaz-Ing

Runas Mannaz-Dagaz

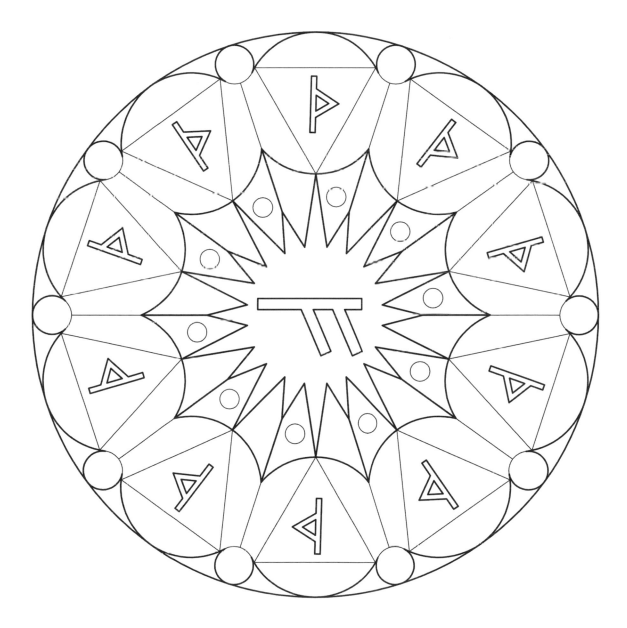

Runas Fehu-thorn

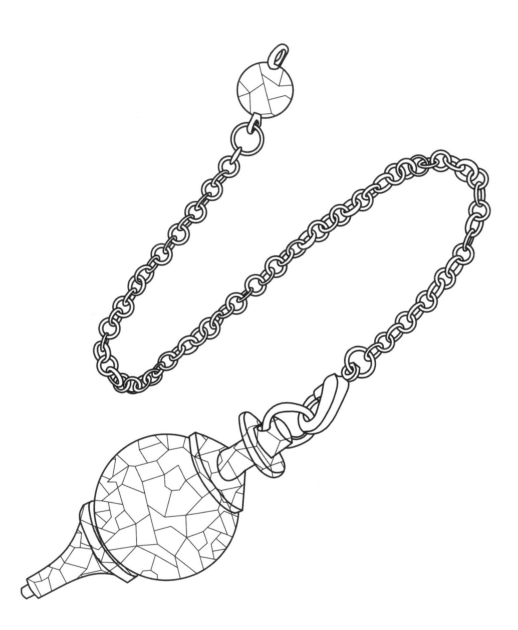

El péndulo

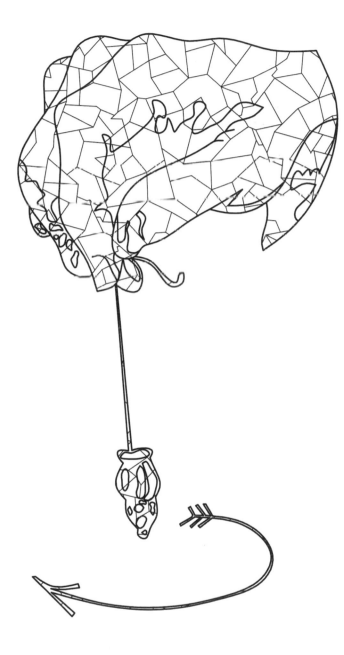

El péndulo

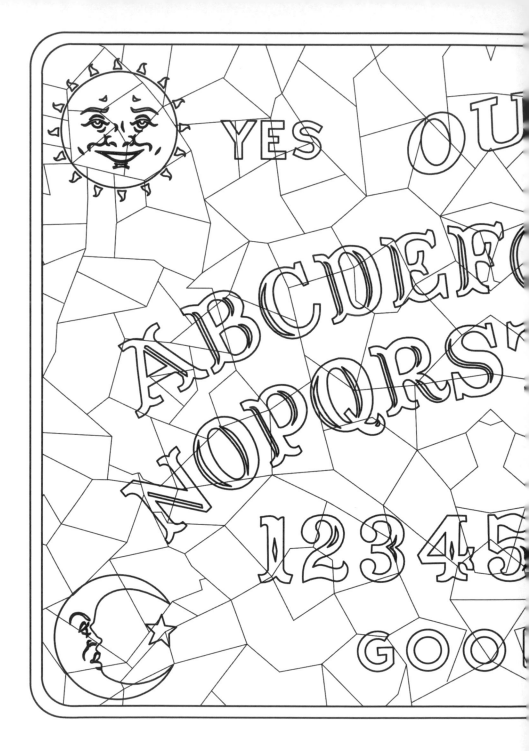

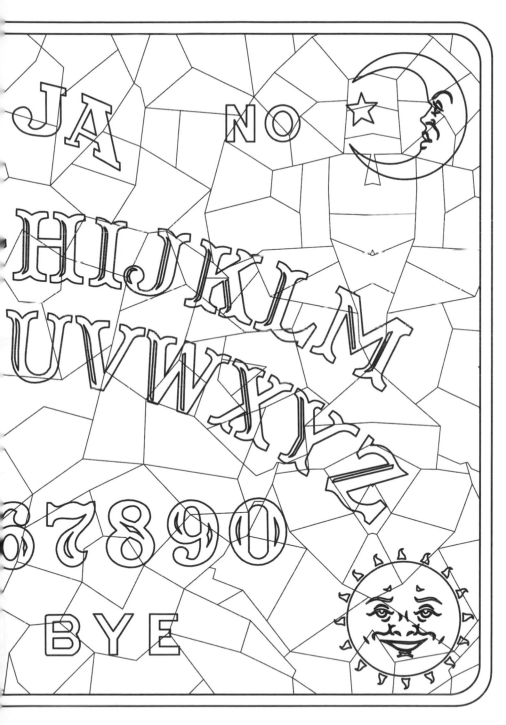

La ouija

As de oros

As de espadas

As de copas

As de bastos

En la misma colección:

COLOREA Y RELÁJATE
ARTE TERAPIA
Antiestrés

Estos hermosos mandalas para colorear recogen la obra de Antoni Gaudí y de algunos de los modernistas que dejaron su huella en la ciudad de Barcelona, como Puig i Cadafalch o Domènech i Montaner. Inspirándose en las formas de la naturaleza, todos ellos crearon verdaderas obras de arte, inspiraciones de un mundo espiritual que le pueden llevar a conseguir la paz y el equilibrio.

Centrar la mente y el espíritu, buscar la paz interior, seguir el camino que nos lleva al centro e invita a la meditación. Los laberintos son símbolos que aparecen en las culturas más antiguas de la humanidad y que reflejan, en su cuidada geometría, el tránsito humano para alcanzar su verdadera esencia. El laberinto es un camino iniciático. Recorrerlo significa liberar nuestra alegría y transformar nuestra vida buscando los mensajes que se esconden en su interior. Este libro te propone entregarte y abrirte a una nueva experiencia para que puedas encontrar, como en el viejo símbolo cretense, el hilo que te llevará a encontrar tu propia libertad.

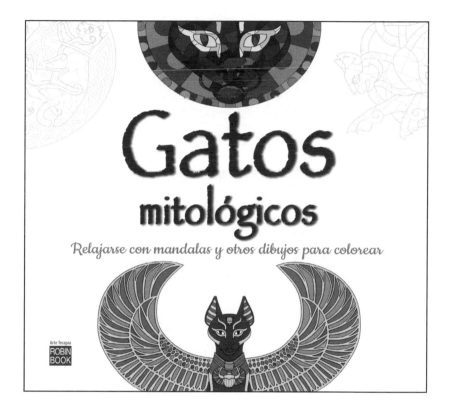

Los gatos son animales que inducen toda clase de sentimientos en las personas: admiración, ternura, atrevimiento, amor... Han sido, desde siempre, fuente de leyendas y de mitos, formando parte del imaginario colectivo de muchos países. Deificados por los egipcios, venerados por los asirios, distinguidos como seres nobles por los otomanos, estos felinos pueden considerarse animales sociales que han tenido un papel principal en la mayoría de culturas antiguas. Este libro muestra diversas representaciones de gatos mitológicos que, al colorearlos, pueden acercar al lector a conocer aún más las virtudes de este mítico animal.

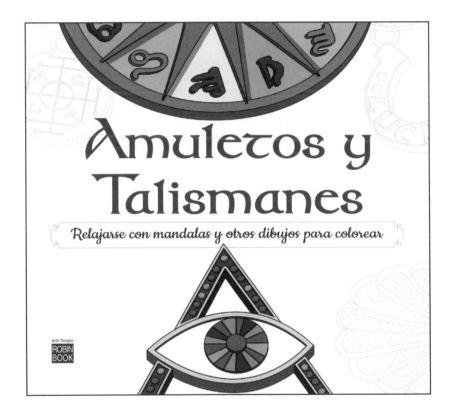

Los amuletos y los talismanes nos ofrecen protección y suerte para transitar por la vida. Hay muchas maneras de conseguirlos: se puede ir a una tienda especializada, se pueden crear en casa con algo de imaginación y buenas manos, se puede solicitar por encargo a una persona dotada de la energía especial para hacerlos… y también podemos acercarnos a su representación simbólica dibujándolos o pintándolos. Este libro pone en sus manos algunos de los amuletos y talismanes más universales. La mayoría de ellos combaten la energía negativa. El vínculo emocional que creamos con ellos, al pintarlos, puede servir como elemento protector o como imán para hacer que en nuestra vida sucedan hechos extraordinarios.